BASS Phrasing Method

貝斯即興演奏系列03

Improvisation Book 3

蘇庭毅 /著

INTRODUCTION

時常在獨奏時，往往很多人會忽略了運用著旋律和主題的效果，但確實是非常重要去掌握的環節，需要更清楚的明白如何將其使用並與 Licks、Technique、Space 安排的呈現，也包含了 Dynamic 和 Articulation 的處理，因此形成更加生動。

旋律是富有美感和深刻的記憶，重複性過高時常會令人感受不到驚喜和變化，所以在這樣的課題當中養成保持原有的旋律和 Licks，加以從中做變化，這樣一來既保持了一貫性主題也改造延伸，並且有別於彈奏出不同 Licks 的選擇。

而在即興演奏的當下，出現了這樣的選項，自然就增加了層次感，或是爲了下一個精彩的樂句而鋪陳緩和，成爲前置能量以及強烈的引用主題，這將能夠在很多情況下及時懂得編排的巧思。

某些方面來說，將旋律和 Licks 擷取小段並且在習得後延伸改造，是種選擇性的「口袋名單」，便利的增加字彙方式，取得一小段的 Phrasing 內在化之後，並改造成爲新的個人演奏風格。

透過這樣的方式學習和紀錄，一段時間後將會提升了對旋律和 Licks 的動態更加熟悉，延伸著原有的主題改變了原來的樂句，讓樂句更加生動富有變化性，以及辨識度，以至於培養了豐富的表情聲響和指型流暢度，而即時的反應處理也更加快速。

在這段過程當中有別於 Modes Connecting Improvisation Book 1、Licks Concept

Improvisation Book 2 所探討的方向，運用方法來變化主題的旋律和樂句，產生在基本的主題卻擁有很多不同的改造方式，建議循序漸進的完成與理解，再進入新的元素探索追求，才能夠達到最佳的學習效果，並且落實著內在化的步驟。

CONTENTS

ARRANGE LICKS

無論是如何複雜或是簡單的 Licks，都必須存在著將它保留原有的 Motive 而進行多樣化的選擇以及變化的能力，有時候運用在單調的旋律、時常聽見的 Licks、節奏，爲了讓和聲和空間擁有著更豐富的元素，必須時常不斷的彈奏旋律並且在更進一步的嘗試變化的可能性，直到流暢而內在化。

而再延伸到更多知名音樂家的 Licks，從 Cover 到探討而內在化，並且再改造成另一種面貌，這樣的動作不知不覺中已經改變了在框架中所能更動的範圍，也造成了許多個人的字彙和編排改造多元化的能力。

除了在模仿到運用的方式透過聽覺達到效果之外，並且還能夠使用視覺的方式來調整五線譜上的：波形、高低位置、移位、安插、Notes Change，但在這些方式運用時必須保持 Motive，否則完全改造就不再是 Arrange Licks 的能力了！

「Keep Motive Change」，就是必須要再原來的樂句當中保持著識別度的主題，從原來的句子做變化、延伸，讓人還能夠感受的到原型樂句、旋律的變遷，仍然是以在原來的和弦進行、和聲表現裡安全的容納著，產生多樣化的選擇運用條件，增添了比起再另外彈奏一段不同的 Melody、Licks 顯得更加的重要、有識別度，但又包含著變化與 Reharmonization，表達不同的情緒，區隔著既有的樂句在前後相同必須出現的段落中，或是在彈奏樂句時所表現的個人色彩有別於原創者。

在改造時必須保持原有樂句的重點音符，但無論是在什麼樣的位置或是移位，都要能夠感受到原有樂句的延伸轉換，原有與新的 Phrase 連接必須順暢、連貫、聽覺上無阻礙的接合，才是一個好的 Arrange Lick，培養此種的能力將能夠塑造情緒上的轉折波形，來達到裝飾的效果。

Arrange Situation

在一般實際的情況之下，並不會產生 1+1=10 或是 1+1=10000 的情況，除非當下能夠表現出未知的瞬間能量，讓感覺突然強烈。

而所有能夠被表現出的樂句，就像說話一樣，能夠掌控快慢、輕重、擷取、分配位置、強調某個部分以及增加不同的情緒，讓整個畫面出現不同的結果。

即使有的人自覺沒有太多的技巧來處理，但也不需要羨慕其他人，因為別人表現不出你的特色，而所有的音樂經過了一段時期都需要換換口味，也一起經歷發展在不同的區域或是融合，就像是你可能見過十幾位吉他手一起 Jam 藍調，擁有很多不同特色的語句。

所以在這裏是要告訴你組織的重要性，是即興組織的能力，而不是事先經過編排好的樂句像是編曲，這將是你必須知道，並且價值極高的領域，也是最重要的一環。

無論你在哪一個階段，都需要說出自我的故事，因為這將不僅於表達內容，除此之外能夠讓聆聽者感受到你的陳述方式、結構，和有可能揣測到你的個性，但隨著時間，我們都慢慢的在調整著組織的能力，以至於讓表達的結果是精采、有層次，並且能夠達到效果。

「當你是屬於經驗較淺的人」：你所學會的語句較少時，應該將樂句安排在樂曲的後段，並且將你所會的簡單 Phrasing 變化它的順序、節奏，避免在同樣的地方出現相同節奏的語句，但除非你是為了加強 Motive 以及利用 Scales、Arpeggio 來變化排列列。

「當你屬於較成熟的條件者」：你將努力的增加不同的 Licks 內在化，並且能夠將簡單的樂句或是線條連接改變創造新的方向，Motive 的延伸、增加裝飾音、設計許多的表情連接因素，以及使用 Reharmonization，融合著使用在較先前的技巧。這一切促使提高你豐富的元素，需要經過很多的練習，才能夠進化到隨時任意組織的能力。

而通常會有很多地方不需要太多音符的處理，像是一開始的前奏，或是在簡要到一個和弦的進行中，會採用簡單的旋律來傳達情感，並且要在框架裡彈奏聽得見和聲、主題，像是一個 Triad、Pentatonic 或幾個不用太多的音符，都能在這樣的引入位置做的很足夠。

就像是故事的開端和鋪設情緒橋段的轉折，只要專注的表達，就能夠在後面的地方製造出更多繽紛樂句的機會，當然也包含了需要許多技巧的連貫，但是在聆聽其他樂手的組織動態，是我們所有人都能去聆聽感受的。

在某些時間我經常不會碰樂器而專注的去聆聽一些歌曲和演奏曲，觀察整首曲子到每個樂器獨奏的情緒起伏動態，藉此來學會更多的組織，也能夠意識到缺少的技巧，和什麼樣的聲音是必須自我提升的，因此當你開始去探索這一切，才能夠在每一次的演奏當中引用、創造著豐富的即興組織動態，而更能夠知道所有你在當下想要的情況來提升演奏水準。

03

PHRASING METHOD

樂句在表現時的當下，其實蘊藏著許多豐富的選擇轉換，你能夠負予著原來的樂句生動或是改變情緒的方法，但是仍然保持著原本的樂句和主題，是我們必須深入探討的。

就好比相同的歌曲，不同人的詮釋，除了曲調的不同，以標準原曲的呈現，在字句當中產生歌唱者有所不同的情感微妙變化。

我們時常在 **JAZZ**、**BLUES** 甚至 **POP** 音樂之中發現這一切，當然在這樣的唱詞、句首、句尾隨著個人技巧、情感的波動被自由的玩味，無論是即興或是非即興，被改變的 Phrasing 都牽引著和聲的變化，暗示著所有樂器的可能性。

Ex1

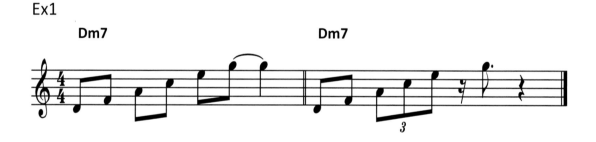

上排樂句的第一小節原始八分樂句，3 度的上行到 11 度 Extension，而第二小節藉由情緒變化，將第 2 拍改為三連音 **Am Upper Chord**，**G Note** 被置放於第 3 拍十六分音符第二點的附點八分音符，第 4 拍則變成了四分休止符。因此由第一小節改變致第二小節來看，維持了原來的主要 **Motive** 和 **Notes** 成為了新的 **Phrasing** 此種方式稱為「**Motive Keep**」。

Ex2

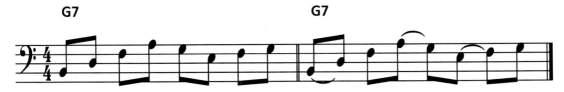

第二種方式保持著原來的 Phrasing、Rhythmic，而增加或改變了 Articulation，使你的 Phrasing 當下聽起來不同，卻還是一樣的樂句，以至於更生動。

在第一小節的 **G7** 八分音符樂句，而在第二小節裡保持著一模一樣的樂句，但是在第 1 拍八分音符的 B、D 圓滑線，第 2 拍 Upbeat 到第 3 拍 Downbeat 八分音符 A、G 圓滑線，第 3 拍 Upbeat 到第 4 拍八分音符 Downbeat E 、F 圓滑線，而由低音到高音的圓滑線使用著 **Hammer – on** 由高音到低音的圓滑線使用 **Pull - Off**，因此讓 **Phrasing** 聲響改變得更有特色，而此種方式稱爲「**Re-Articulation**」

接下來使用著 Change 的方式來保持樂句本身想留下的主幹以及處理改變的 Notes、Rhythmic，如此一來又變成了一個新的樂句，而在原來的和弦表現又產生很多的選擇，也非常適用在經典的旋律或是簡化的使用方式。

Ex3

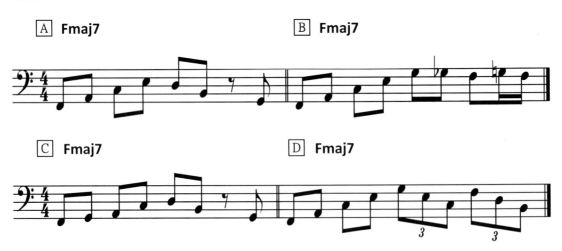

在 A 的例句爲原始的 **Fmaj7** Chord 樂句延伸到 B 維持著前兩拍的八分音符到九度音下行 Chromatic Note，**G**、**Gb**、**F** 最後使用 **Turn Over The Phrase**。

C 的句子將原本的前兩拍八分音符 13－57，改爲 12－35，並且維持不變三、四拍的八分音符。

D 保留原來的一、二拍將三、四拍改成 **C** 和 **B Dim** 的三連音下行和弦音。

而我將上述的 **Change** 分爲兩個類別，**B**、**C** 樂句的「**Change Notes**」以及**D** 句型的「**Change Rhythmic**」。

經過了以上三種類型的 Change Phrasing 的基本介紹之後，回歸到 Phrase 的本身來探討。

在所有的音符都是能夠被改變成各種形狀，並且取代而更換，也容納了許多對於當下和弦效果差的 **Bad Note**，而一切都是可利用的資源，關鍵在於你如何編排它使用於主題框架內。

一但在相同的和弦進行或是環境之下，要發展出不同的道路，就必須不能安於現狀的 Try It！畢竟在演奏的當下就是最直接的事情，很直接的令人感受到你的細心或是安定。

當你爲了精采而在重複的進行做準備時，那麼你的選擇性一定是比別人多，更加的被其他人信任而放心的將畫面交到你手上，結果一定會是欲罷不能，又非常的好玩，在別人的幾分鐘是你的一個小天地，所有的 Notes 排隊等著被你一瞬間的安排指示，讓人聽到你奇妙的組合。

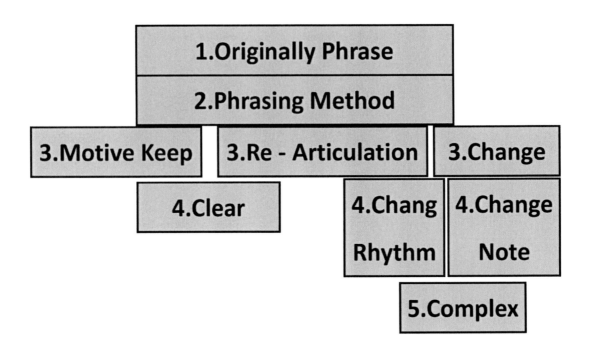

上圖是 **Phrasing Method** 的結構圖，在這裡並不會完全替換引用新的 Licks，而是利用原來的句子延伸作法成為結果，訓練組織能力。

最初的 **Phrase**，經過即時的思考選擇出臨時被加工改造的成品，**Motive Keep**、**Re-Articulation** 以不改變或是僅改變少許的音來變化風味為原則。**Change** 又分為兩種方式，一種是 **Change Notes**，將原來的 **Phrase** 增添改變些 Notes，或是將他改成相似的旋律、Licks、Displacement。

另一種方式是 **Change Rhythm**，在改變節奏時仍然能夠聽得出一些樂句的演化過程。

但是這些方式必須有歸類的選擇概念，**Motive Keep**、**Re-Articulation** 這兩種方式表達出了清楚、確切的樂句情緒變化，而 **Change** 類型的樂句經過被改造後較複雜，變化可能性大而模糊了主題，但十足的玩味風格。

你必須認真的去揣摩每一種的方式，需要各占一段時間熟練，聆聽演奏或歌唱的旋律、獨奏，比較和拿捏，直到可以分辨，那麼才能夠進階到下個階段的混搭使用組織排列，讓他更生動。

這樣的技巧將足夠的啓發你更多寬廣的即興能力，在任何類型的音樂之中融入，不只是注意到了解基本的 Licks 引用，也強烈的感受到情緒的起伏，更能夠應用在很多旋律深層的詮釋。那麼從現在就讓我們培養這些技能，先從我們必備的口袋 Licks 開始吧！

CHORDS PROGRESSION COLOR MIXING

Natural Diatonic Color							
Degree	1Maj7	2m7	3m7	4Maj7	57	6m7	7Dim
Root	1 Ionian	2 Dorian	3 Phrygian	4 Lydian	5 Mixolydian	6 Aeolian	7 Locrian
3	3 Phrygian	4 Lydian	5 Mixolydian	6 Aeolian	7 Locrian	1 Ionian	2 Dorian
5	5 Mixolydian	6 Aeolian	7 Locrian	1 Ionian	2 Dorian	3 Phrygian	4 Lydian
7	7 Locrian	1 Ionian	2 Dorian	3 Phrygian	4 Lydian	5 Mixolydian	6 Aeolian
9	9(2) Dorian	3 Phrygian	★#4 Locrian	5 Mixolydian	6 Aeolian	7 Locrian	★#1 Altered
11	★#11(#4) Locrian	5 Mixolydian	6 Aeolian	7 Locrian	★#1 Altered	2 Dorian	3 Phrygian
13	13(6) Aeolian	7 Locrian	★#1 Locrian	2 Dorian	3 Phrygian	★#4 Locrian	5 Mixolydian

在這一個表格之中，充分的展現了從不同角度去延伸的可能性，表現出每一個新的和聲方向，對於 Natural Diatonic Chords Progression 來說，雖然和聲走向多樣化直到延伸音，這個表格可以從橫向和縱向分析來看待兩種方式。從橫向來看，最左邊每一個欄框分別以 Root、3、5、7、9、11、13，橫向以順階調式音階來排列，但仍然在 Passing Tone 有衝突音的限制，雖然也只是音階成員，但若不懂得

避開或是當成裝飾音，會與原來的和弦互相衝突，尤其是在第一個音就成為衝突音的調式音階，像是 1 Major 4 級調式、3 Minor 2 級調式、5 Dominant 4 級調式、7 Half Diminished 2 級調式，以及 9、11、13 級延伸調式音階為了提升趣味性的混色，但是又不失去調性風格，所以我將星號的調式音階給稍微做更改變化。

從縱向來看，在每一個順階和弦 3 級調式音階 1、3、5、7，繼續往延伸調式音階 9、11、13 來混色，除了 2 級和 4 級和弦沒有被更動以外，而這時候所劃上星號重新安排的調式音階既沒有衝突音，也更加充滿了延伸意向，這樣新的聲響也將原來的調式和弦混色的更加摩登，更有趣味性，比起橫向看待不需要過度小心避用，而是大膽的排列它、玩它，因而發現更多的驚喜，在下個章節將有更深入的混色理解。

NATURAL DIATONIC SECRET

在上一個 Chord Progression Color Mixing 表格中，介紹了每個和弦所搭配不同的 Modes 混色，容易的被使用著，產生了更多變的結果。

但礙於一些衝突音的情況並且在每個調式有所不同，所以雖然是屬於相同內音的結構，但在每個和弦遇到使用以衝突音為首的調式必須要避開，或者將它使用著成為不停靠在重點拍的手法和立即解決的媒介，成為一個好工具。

1Maj7

在 11(4)級調式混色首音產生了衝突音，因此當使用 4 **Lydian** 在 1 級 **Major** 系列的和弦時必須避開、置放恰當或是使用 # 11 **Locrian**。

2m7

2 級調式幾乎沒有太大的限制，除了在它的 13(6) 級調式 7 **Locrian** 的首音與 Chord Tone 4 的 **Tritone** 些許衝突，又或者說是種特色。

3m7

3 級的調式和弦使用著 9 級 4 **Lydian** 調式，將會產生首音在調式和弦的衝突音，所以需要選擇避開、當成 **Passing** 解決，或是使用 #4 **Locrian**。

另外在進行使用 13 級 1 **Ionian** 調式混色時，首音也會帶來衝突，必須避開、**Passing**，解決或者使用 # 1 **Locrian**。

4Maj7

4 級是個包容性強的調式，它的角色能夠進行各種的調式混色。

5₇

5 級調式和弦進行使用 11 級 1 **Ionian**，產生了首音與調式和弦的衝突，因此避開、**Passing** 解決，或者使用 #1 **Altered**。

6m7

6 級調式和弦使用 13 級 4 **Lydian** 調式混色時，首音將與原調式和弦的 5 音產生衝突，選擇避開、**Passing** 解決，或是使用 #4 **Locrian**。

7m7(b5)

7 級調式和弦在混色 9 級調式 1 **Ionian**，產生首音與原調式和弦的衝突，使用時選擇避開、**Passing** 解決，或是使用 Melody Minor System 7 級調式代用，成為原調式和弦 9 級 #1 **Altered**，間接提高了不影響 Chord Tone 的 Extension 2 度音。

Summary

對於以上的 Natural Diatonic 7 個調式和弦的混色限制解說之後，我們將能夠清楚的進行混色，而在這些情況之外，其實還有非常多的元素來應用在框架上，是讓我們更進一步探索的原動力。

接下來我們必須一步步的著手這些資訊，熟練所有的 Key 內在化，以至於能夠流暢的運用，更深層的混色處理 Melody Minor、Harmonic Minor、Harmonic Major、Hungary Minor 以及許多其他的調式，而對於像是對稱音階較無多元的趣味戲劇性混色，如 Whole Tone、Diminished。

ONE CHORD LICKS

在一個和弦當中的表現是相當重要的，僅有的單一和弦情況下，必須立即展現出樂句的流暢動態，和不同的起伏基於旋律陳述和技巧的運用，也才能夠支撐著看似平凡的和弦。

而在這樣的情況當中也是最好的熟悉旋律、Licks 做變化、Motive 主題更改的上手好時機，我將以基本的和絃型態像是 II – V – I 來做解析，樂句使用方法的變換風味，以及使用不同多元的調式音階來呈現在基本的和絃框架之中，由淺入深將平時不容易聯想的方式著手呈現出主題旋律、樂句，增加更多延伸的選擇，並且在不同的級數穿越和弦當中，因此而增加了更多的聯想發揮空間。

DORIAN

在 Minor Chord 出現時常會聯想到要去使用的 Mode Scale，尤其是一般調式在自然音階2級，以及時常在6級調式和弦混合著使用、長時間的 Long Minor Chord Progression 還有許多代理為 Minor Chord 的情況，也都適用著，較不適用在所屬 Key 的3級 Minor，來做 Dorian 平行 Root 調式的套用，而破壞了原調性。

除了在自然音階調式 6 級 Minor，而暫時由原本的降 6 度 Passing Tone 提升半音，成為和弦大 6 度的 Extension #4 音，象徵著暫時成為 Melody Minor Chord 也能互換變化的 Minor Six Chord，故因此能在 Diatonic 6 級平行套用著。

而 Dorian Scale 也還有許多跟它接近，但是又不去破壞和弦框架的 Modes，像是 Melody Minor 調式 2 級的 Dorian b2，Harmonic Minor 調式 4 級的 Dorian #4，以及 Harmonic Major 調式 2 級的 Dorian b5， 等等更多元的處理方式，通常以不破壞和弦架構來進行借用互換，增添了許多變化性風味。

Dm7

On Root

Original Lick

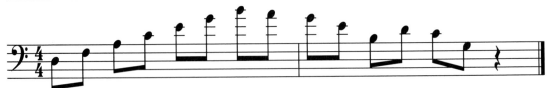

V1 Add Chromatic

V2 Displacement Change Notes

V3 Rhythm Change

V4 Chord Move 3rd Sequence

V5 Original Double Beat Sequence

V6 Double Beat Add Chromatic

將 Root Target "D" Note 包圍在第一拍的 Upbeat。

V7 Alternate 3rd Chord Sequence

Dm7

On 3rd

Original Lick

V1 Turn Over Around Notes

V2 Change Direction Add Notes

V3 Chords Sequence Change

V4 Line Chromatic Arrange

V5 Down One Up Third Alternate

V6 Net Sequence Chromatic

V7 Triad Turn Back

V8 Change Direction Chromatic

Dm7

On 5th

Original Lick

V1 Back 2、3 Up 2 Sequence

V2 Back 4 Up 2 & 3 Sequence

V3 Combine Shape

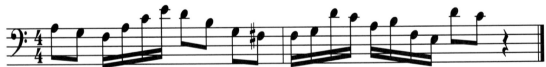

Dm7

On 5th

Original Lick

V1 Change Rhythm & Line Sequence

V2 Multiple Rhythm

V3 Displacement & Tune Over Sequence

Dm7

On 7th

V1 Original Lick

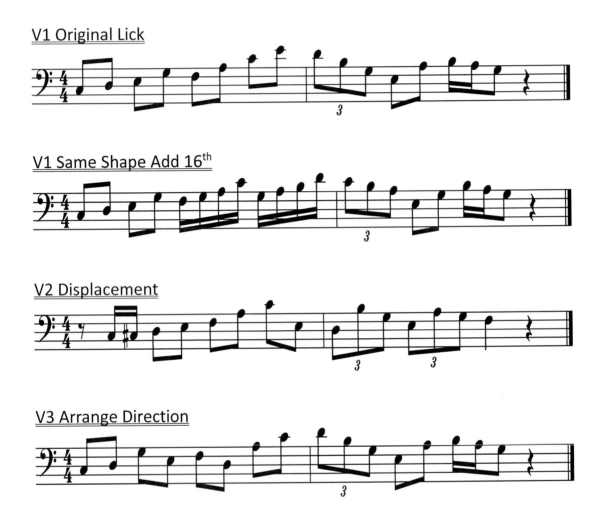

V1 Same Shape Add 16th

V2 Displacement

V3 Arrange Direction

V4 4ᵗʰ Variation

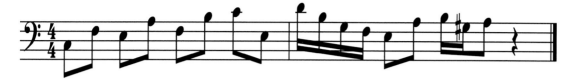

V5 Chromatic Add

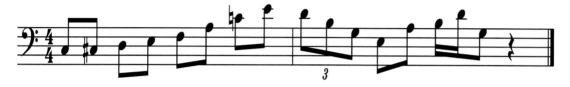

V6 Triads Winding

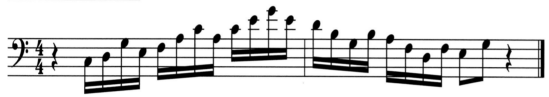

V7 Net Winding

V8 6ᵗʰ Change Direction

Dm7

Original Lick

V1 Multiple

V2 Turn Over With Chromatic

V3 Change Direction & Shape

Dm7

On 11th

Original Lick

V1 Change Notes

V2 Add Right Angle 16th

V3 Cross Direction

Dm7

On 13th

Original Lick

V1 Chromatic Tune Over

V2 Change Direction

V3 Displacement

DOMINANT & SECONDLY DOMINANT

一般情況當我們面對了屬七和弦時，第一時間會直覺反應出調性，而針對附有延伸和弦及銜接的和弦來調整，運用策略和多樣化的音階、Motive、技巧，這一切在當下是非常立即反應的，所以為了多元豐富些，我們必須分析和練習不同的手法和觀念，為了達到滿意的陳述。

保持著旋律性十分的重要，但是如果太純粹而不去修飾，反而無法延伸出其他條件，在和弦的框架之下，無論如何銜接到不同性質的和弦，能夠將它打成一片給調性化，也能夠獨立的個別處理，在屬和弦的這些想法非常重要。

在五級 Dominant Seven Chord 當中，除了運用調性內的處理以外，還能夠利用其他的不同類型調式借用編排，想像著五級 Dominant Seven 附上延伸音的各種情況，並且將它合理化，但對於此和弦的作用在於回歸進行中，所以到了下一步驟時，必須要回歸在調性內而因此解決。
Secondly Dominant 的特殊情況時，又更加的多元化，能夠在一個很長小節數的次屬和弦變化不同主題，和不同的調式運用。

當出現 4th Cycle 或是半音銜接、每小節存在的進行 Cycle 時，調性是首要的選擇。

獨奏與伴奏情況共同點，必須將無論是簡單或是複雜的和弦，進行陳述給自己和其他的 Players，再進化演變成特殊的內容，而當遇到 Cycle 或是其它排列進行時，能夠運用所有**和弦允許容納的、或是各別處理、調性旋律、以及貌似的不同調性借用**，來為了達到多元化的效果！

MIXOLYDIAN

屬七和弦進行時，使用頻率非常高的 Mixolydian Mode，位於 Natural Diatonic 的五級調式，平行的擷取出應用在所有無變化 Extension Dominant、Major Triads、Secondly Dominant，Ex: G、G6、G7、G9、Gsus、Gsus7、G13。

無法應用在變化 Extension， Ex:G7(b9)、G7(#9)、G7(#11)、G7(b13)等等更多的複合變化延伸。

而在此調式的特色在於擁有兩組不同性質的 Tetrachord，前半身 4 音為 Major，強烈的 3、4 度音互相 PASSING、解決。

後半身 4 音同為 Minor Dorian 的 Tetrachord，6、7 度的特徵音聲響，可以說是結合了 Major&Minor 為一身的調式。

在編排上需要注意當在屬七和 Major 系列的和弦裡，使用 4 度音的 PASSING、解決穿越，當在 SUS、SUS7 Chords 裡不在此限。

G7

On Root

Original Lick

V1 Displacement

V2 Change Direction

V3 Change Notes

G7

On 3rd

Original Lick

V1 Rhythm Displacement

V2 Displacement

V3 Chromatic Approach

G7

On 5th

Original Lick

V1 Shape Change

V2 Chromatic Surround

V3 Shape Change

G7

On 7th

Original Lick

V1 Divide 3rd Chromatic Two Five

V2 Shape Change

V3 Change Direction

G7

On 7th

Original Lick

V1 Change Notes

V2 Add Sixteen Note & Chromatic Surround

V3 Chromatic Approach

G7

On 9th

Original Lick

V1 Tune Over Phrase

V2 Chromatic Approach

V3 Shape Change

V4 Shape Change

V5 Individual Up Phrase 5-6 & 1-2 Descending

V6 Ascending & Descending 1 3 2 3

V7 Down 3rd Ascending

V8 Sixteen Notes Shape Changes

G7

On 13th

Original Lick

V1 Chromatic Approach

V2 Change Notes

V3 Shape 16th Notes Change

G7

On 13th

Original Lick

V1 Chromatic Surround

V2 Change Notes

V3 Net Sequence

10

Phrygian Dominant

此調式源自於 Harmonic Minor 5 級調式，在原來 Mixolydian 當中的 2 度、6 度各降半音層，適用於 Major Triad、Dominant Seven、Sus、Dominant Seven Flat Nine、Sus Seven，在 b9 度到 3 度的 b3 音層之中，形成了異國風味聲響，而從它的 b9、3、5、b7 也能個別的轉變成 Diminished Chords 的代理，套用在無論是四度前往 Major、Minor Chord 都別有一番風味。

除此之外能夠應用在還未解決的以下情況：

1. Secondly Dominant Chords Up 4 度和弦解決
2. 級數 1、2、3、6 的次屬和弦
3. One Dominant Chord Long Progression
4. Minor Key 5 級 Secondly Dominant
5. Down Half Step Secondly Dominant
6. Harmonic Minor 任何的 Chords Progression 使用 5 級 Phrygian Dominant Mode

A7

On Root

Original Lick

V1 Displacement Space 16th Sequence

V2 Change Shape & Notes

V3 Displacement & Change Notes

A7

On Root

Original Lick

V1 Shape Change

V2 16th Net

V3 Melody Line

A7

On 3rd

Original Lick

V1 Notes Change

V2 Change Notes & Displacement

V3 Shape Change

V4 Shape Change 16th Notes

V5 Shape Change & Displacement

V6 Add Chromatic

V7 16th Net Sequence

V8 Surround Target

A7

On 5th

Original Lick

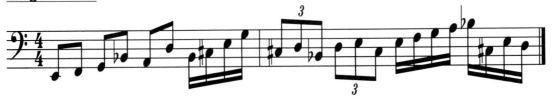

V1 Change Notes

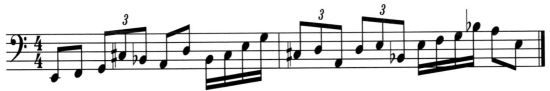

V2 Add 1 2 4 6 Sequence

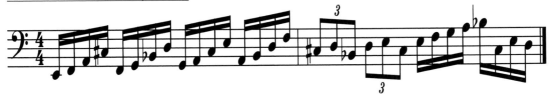

V3 Shape Change

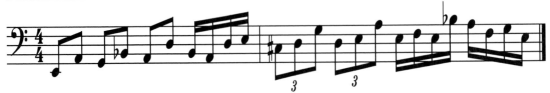

A7

Original Lick

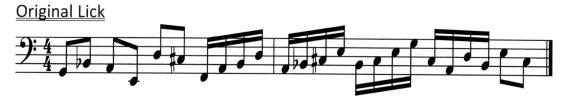

V1 Chromatic Approach

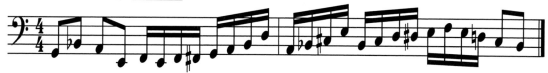

V2 Shape Change

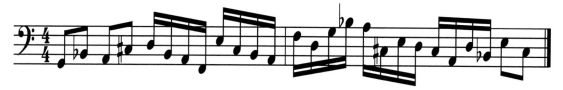

V3 Shape Change

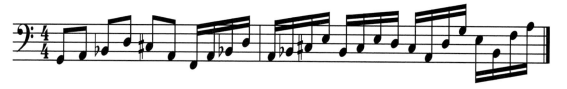

A7

On 9th

Original Lick

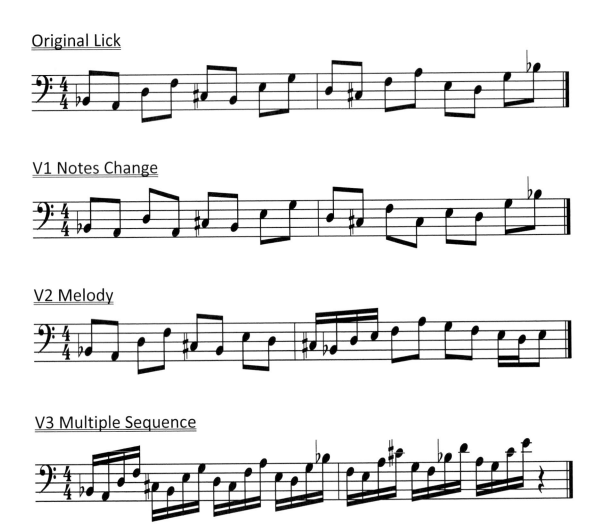

V1 Notes Change

V2 Melody

V3 Multiple Sequence

A7

Original Lick

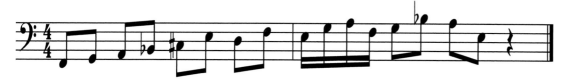

V1 Change Notes

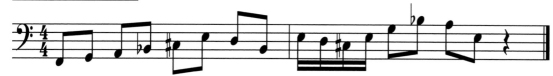

V2 Shape Change

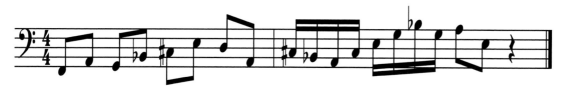

V3 Shape Change

Ionian, Lydian, Lydian#2, Harmonic Major, Double Harmonic, Over In Major Seven Chord

Major Chord 出現時，最時常聯想應用的就是 Ionian Mode，既直接也能反應出調性，但爲了讓音樂產生更多有趣的效果，而使用編排樂句，因此我添加了其他也一樣能夠應用的其他調式音階。

| Ionian、Lydian |

屬於 Natural Diatonic 的 1 級、4 級 Modes，Ionian 能夠表現出調性的暗示，也經常能在 JAZZ 當中聽到 Lydian 取代 Ionian 的用法。

| Lydian#2 |

在 Harmonic Minor 是擔任著 6 級 Mode，能夠應用在 Major Seven Chord 之中，還蘊藏著特別的 #2 度音。

| Harmonic Major |

此調式能夠應用於 Major Seven & Major Seven Augmented，特殊的在 **Ionian** 6

度降半音，又或者在 Harmonic Minor 的 3 度提高了半音，產生了多變的應用方式，在編排中能夠選擇任一需要的聲響。

Double Harmonic

這一個調式屬於 Hungarian Minor 的 5 級調式，充滿獨特的異國風味色彩，1 – b2 – 3 – 4 – 5 – b6 – 7 的結構，主音被前後半音階給包圍著，b2 – 3、b6 – 7 的兩組間隔 b3 度音層，7 – 1 – b2 的連續進行半音，除了能應用在 Major Seven Chord 之外，也能使用在 Major Seven Augmented、Sus b2。

Summary

在 Major Seven、Major Triads，擁有非常多的選擇和編排方式，創造出許多新鮮感的樂句，而無論是使用彈奏多少的 Modes，首要條件還是必須流暢、熟練，還要加上最重要的編排，才能突顯調式的特色，玩出有趣的 LICKS。

而在上述所提級能夠處理 Major Seven Chord 的調式之外，事實上也還存在著更多不同的多元化調式，等著被發現採收，讓我們一起來探索。

CMaj7

On Root

Ionian Original Lick

V1 Change Notes

V2 Notes Displacement

V3 16th Notes Shape Change

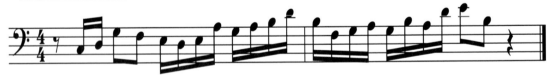

CMaj7

On Root

Lydian#2 Original Lick

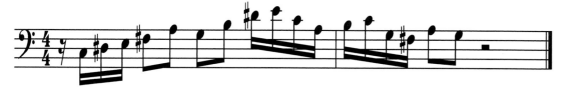

V1 Shape Change

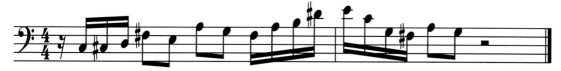

V2 Notes Change

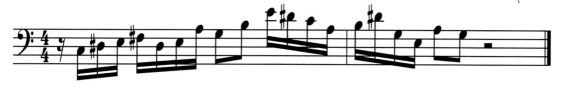

V3 Shape Change

CMaj7

On Root

Harmonic Major Original Lick

V1 Shape Change

V2 Shape & 16th Change

V3 16th Sequence

CMaj7

On Root

Double Harmonic Original Lick

V1 Chromatic Approach

V2 16th Net Sequence

V3 Shape Change

CMaj7

On 3rd

Lydian Original Lick

V1 Notes Change

V2 16th Net Sequence

V3 Shape Change

CMaj7

On 5th

<u>Lydian Original Lick</u>

<u>V1 Shape Change</u>

<u>V2 16th Shape Change</u>

<u>V3 Change Notes</u>

CMaj7

On 5th

Harmonic Major Original Lick

V1 Shape Change

V2 Notes Change

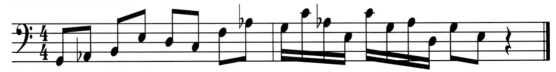

V3 Shape Change

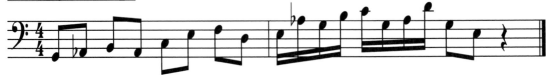

CMaj7

On 7th

Lydian #2 Original Lick

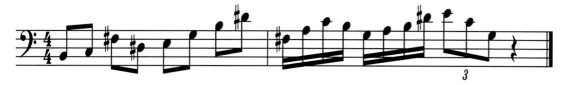

V1 Change Notes

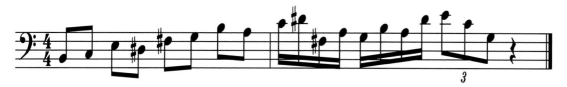

V2 16th Shape Change

V3 16th Shape Change

CMaj7

Double Harmonic Original Lick

V1 Shape Change

V2 16th Shape Change

V3 Net Chromatic Approach

CMaj7

Harmonic Major Original Lick

V1 Change Notes & Displacement

V2 Shape Change

V3 16th Net Sequence & Shape Change

CMaj7

On 9th

Ionian Original Lick

V1 Notes Change

V2 Shape Change

V3 Chromatic Winding & Approach

CMaj7

On 9th

Lydian Original Lick

V1 16th Shape Change & Chromatic Approach

V2 16th Shape Change Sequence

V3 Displacement & Change Notes

CMaj7

Lydian#2 Original Lick

V1 16th Shape Change

V2 Change Notes

V3 16th Net Shape Change

CMaj7

On 9th

Double Harmonic Original Lick

V1 Change Notes

V2 16th Notes Shape Change

V3 16th Notes Shape Change

CMaj7

On 13th

Ionian Original Lick

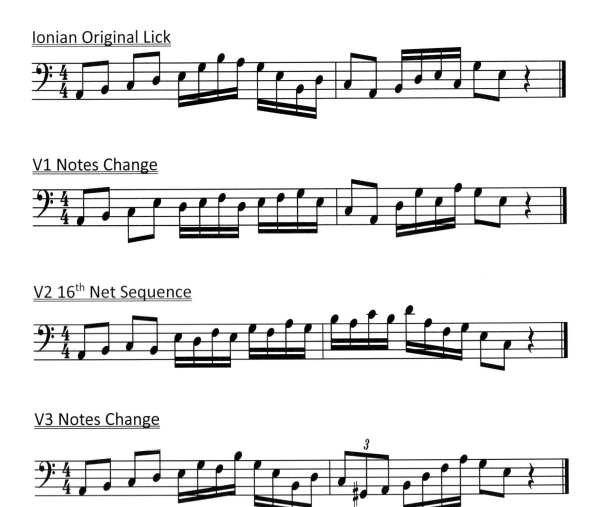

V1 Notes Change

V2 16th Net Sequence

V3 Notes Change

CMaj7

On 13th

Lydian Original Lick

V1 Change Notes

V2 16th Shape Change & 1 7 3 2 Sequence

V3 16th Space Displacement

CMaj7

On 13th

Lydian#2 Original Lick

V1 Notes Change

V2 Shape Change

V3 Notes Change

12

AEOLIAN

此調式為 Natural Diatonic 的 6 級調式，主要的順應和弦為 Minor Triad、Minor Seven，延伸和弦：Minor Nine、Minor Eleven、Minor Flat Thirteen、Sus4、Sus7，也被稱作小調和弦，相同於 Natural Diatonic II、III 和弦 Minor Chord 相同對稱骨架，但調式內音以及功能並不相同。

在這一組調式的樂句排列更加的重要，因為在歌曲和演奏曲當中，時常出現由六級 Minor Chord 起始或單一的小調和弦進行，也時常會有需要的獨奏表現，所以編排樂句是不可或缺的。

將 Aeolian 調式旋律製造成附有辨識度，和情緒起伏的流暢感，甚至使用到延伸和弦的堆疊，令人強烈的在小調和弦中感受到這樣的線條，而因此印象深刻。

Am7

On Root

Original Lick

V1 16th Notes Chromatic Surround

V2 16th Notes Shape Change

V3 Chromatic Approach & 16th Shape Change

Am7

On 3rd

Original Lick

V1 16th Shape Change

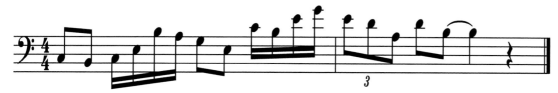

V2 8th Phrasing

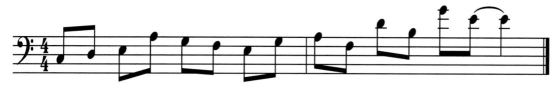

V3 Down Ascending

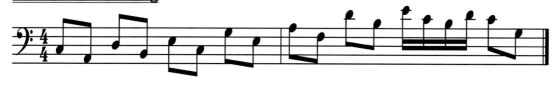

13

PER BAR ONE CHORD

在這裡的樂句處理方式，是以和弦進行每一小節一個和弦為主，因此必須思考在這種情況之下的樂句情緒長度和適當的脈絡銜接，呈現最好的曲線動態，不僅是將和弦表達出，也重新組合更多有趣的排列，並且在指尖當中游走得更加流暢，也是作為在每小節多和弦的前身練習。所以除了在樂句的處理上下功夫之外，也必須對於和弦聲響的感受要非常的清楚，這關係到了平時的訓練方式，比方：聽力練習、歌曲分析、演奏曲分析、JAM、現場的演出、採譜，這些都是相關於反映出對於和弦認知更加清楚強烈的方式，而後開才開始運用主題來增加多樣的 Motive 延伸，所以我們才能更有餘力的來裝飾我們的每一個音符。

Dm7 – G7

On Root

Original Lick

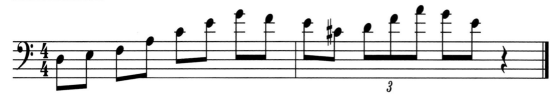

V1 Re – Articulation

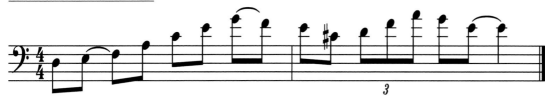

V2 Motive Keep

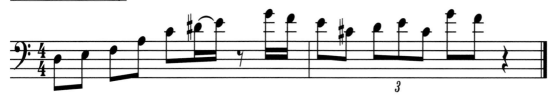

V3 Change Notes

V4 Displacement

V5 Change Notes

V6 Change Rhythm

V7 Chromatic Embed

V8 Re – Articulation

以上是由 Original Lick 主題所延伸變化的句子，這樣的能力不是用來彈奏不同的樂句，而是讓你足夠處理主題旋律、Licks 的即興情緒創造能力，增加你的技巧和選擇性。

Dm7 – G7

Original Lick

V1 Chromatic Embed

V2 Re-Articulation

V3 Change Notes

V4 Displacement

V5 Change Notes

V6 Complex

V7 Re-Articulation

V8 Change Notes

V9 Change Notes

V10 Change Notes

Em7 – A7

On 3rd

Original Lick

V1 Re-Articulaton

V2 Change Notes

V3 Change Notes

V4 Displacement

V5 Change Notes

V6 Change Notes

V7 Chromatic Embed

V8 Net Context

在 Per – Bar One Chord 的情況當中，II – V 進行是很常見的，將 Original 的 Lick 發展出不同的起始音，增添了各種出發點的樂趣，以及創造更多的可能性和效果。

除此之外，讓我們進入更多的和弦進行，運用著 Lick 的各種方式處裡改造。

F#m7(b5) – B7

On Root

Original Lick

V1 Change Notes

V2 16th Direction Change

V3 Change Notes

F#m7(b5) – B7

On 3rd

Original Lick

V1 Shape Change

V2 Notes Change

V3 Displacement 16th Sequence

14

MELODY MINOR SCALE

在 Melody Minor 和弦、調式，以及結構的應用裡，是非常重要的一環，這樣子附有更多 Extension 的系統蘊藏了很多解決的方式，而首先我們必須徹底的瞭解和熟練 Melody Minor Scale、Phrasing、Melody，直到後期也能夠精通其他的對應級數調式。

Melody Minor Scale 是一組音階加上 Extension 的特殊種類調式，所以當我們精通此調式，等於開始製造其它 6 個調式的連貫性。

Minor Major Seven Chord 的框架之下，對應著沒有 Passing Tone 的 Melody Minor Scale，相當於前半段的 Minor 以及 5 度音開始的 Major，混合著兩個性質。

音階與適用的和弦，以 C Melody Minor Scale 為例：

C Melody Minor Scale	
1	Cm(Maj7) – 1 – b3 – 5 – 7
2	Cm – 1 – b3 – 5
3	Cm6 – 1 – b3 – 5 – 6
4	Csus – 1 – 4 – 5

★ 不衝突的情況下，4 種和弦可以容納 Melody Minor Scale：1 – 2 – b3 – 4 – 5 – 6 – 7，將它操作流暢，並且結合各種手法。

如此自由的 Melody Minor Scale，搭配對應於和弦，更適合將其重新排列組合製造有趣的聲響，以及許多有效的運用。

15

TRIAD RESET

將 Scale 重新組合，但不以既定的順階和弦來呈現，而是運用著設計好的 Intervals 來組織成可利用的 Triad Reset，能夠以 Chords ＆ Scale 來彈奏出他的多元性。

C Melody Minor

EX1: 1 – 4 – 7	EX2: 1 – 4 – 6
1.C – F – B	1.C – F – A
2.D – F – G	2.D – G – B
3.Eb – A – D	3.Eb – A – C
4.F – B – Eb	4.F – B – D
5.G – C – F	5.G – C – Eb
6.A – D – G	6.A – D – F
7.B – Eb – A	7.B – Eb – G

Ex1

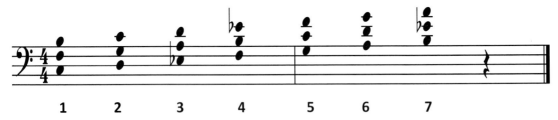

Ex2

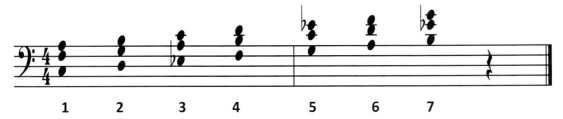

試著能將他們表現和弦方式彈奏、分解彈奏，而除了以上的兩種方式，也還有更多的技巧和編排 Drop、Displacement 手法，Double Stop、Four Notes、不規則的音層排列。

除了上述的技巧，更別忘了製造美好的旋律和延伸，才能讓樂句更加的生動，富有不規則的特殊線條。

無論如何，精通熟練 Melody Minor Scale，使其流暢才是首要的關鍵，牽引著旋律和改造 Phrasing 的技巧，別忘了放慢速度來使聽力熟悉這些聲響。

Cm(Maj7)

On Root

Original Lick

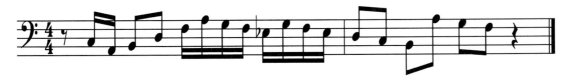

V1 Chromatic & Shape Change

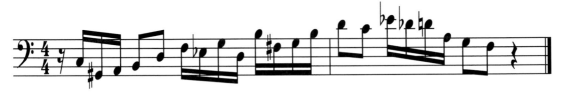

V2 Net Winding

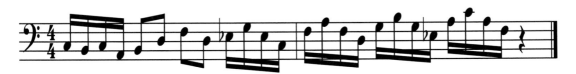

V3 Chords Shape

Cm(Maj7)

On 3rd

Original Lick

V1 Winding Change Notes

V2 Change Articulation & Notes

V3 Sequence Shape

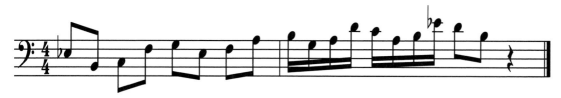

Cm(Maj7)

On 5th

Original Lick

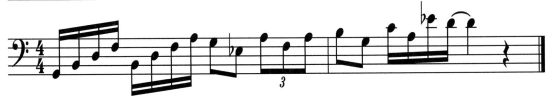

V1 Shape Change & Displacement

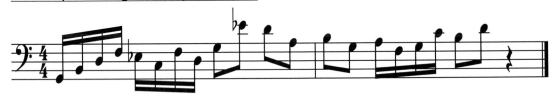

V2 Triads Scale & Chromatic

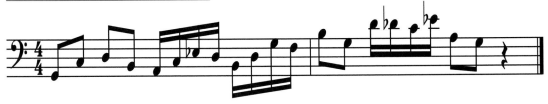

V3 Shape & Notes Change

Cm(Maj7)

On 7th

Original Lick

V1 Shift Position

V2 Notes Change

V3 Chords & Shape Change

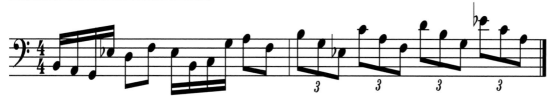

Cm(Maj7)

On 9th

Original Lick

V1 Shape Change & Chords

V2 Shape & Notes Change

V3 Shape Change & Chromatic Winding

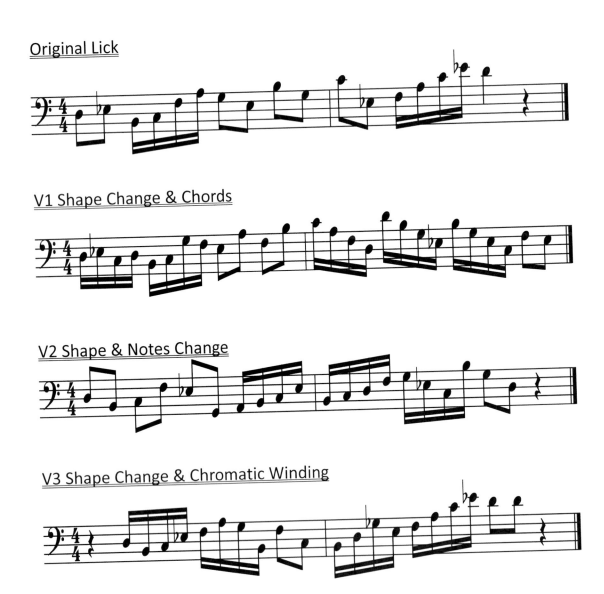

DIMINISHED CHORD

組成音由降 3 度相鄰的一種特殊聲響和弦，Diminished Triad、Diminished Seven，時常被使用在做為 Passing 和代理的用途，並且非常少機率的單獨出現，而又必須脈絡於前後和弦的銜接與代理，所以在當和弦出現的情況時，我們能夠利用一些 Scale 來做巧妙的處理。

但由於 Diminished Triad 的範圍較廣，通常不會受到重降 7 度音的衝突，選擇較多。

Diminished Triad		
Diminished W/H	1	**Diminished W/H**
Natural VII	2	**Locrian**
Melody Min VI	3	**Locrian #2**
Melody Min VII	4	**Altered**
Harmonic Min II	5	**Locrian #6**
Harmonic Min VII	6	**Altered Diminished**
Harmonic Maj II	7	**Dorian b5**
Harmonic Maj VII	8	**Locrian bb7**
Hungrian Maj II	9	**Altered bb6 bb7**
Hungrian Maj III	10	**Locrian #2 #7**

上圖表格為 Diminished Triad 所能運用的調式音階，從左邊開始的原始 MODES 級數推演，直到對應右邊的調式音階名稱。

Diminished Seven		
Diminished **W/H**	1	**Diminished W/H**
Harmonic Minor **II**	2	**Locrian #6**
Harmonic Minor **VII**	3	**Altered Diminished**
Harmonic Major **II**	4	**Dorian b5**
Harmonic Major **VII**	5	**Locrian bb7**
Hungrian Major **II**	6	**Altered bb6 bb7**
Hungrian Minor **IV**	7	**Locrian bb3 bb7**

以上的圖表介紹了許多 Diminished Triad、Diminished Seven Chords 所能運用的可能性音階，也自然的牽扯到了很多其他的調式系統，提供了更多選擇，即使是僅在於簡短的經過脈絡和弦，或是一小節 Diminished Chord，剩至當作代用音階，都是非常實用附有創意性。

不僅在使用各種調式上，而我們也能夠將它們個別的給獨立和聲，顯現出編排後的 Chords Sequence。

Diminished Seven Chord 所能容納運用的調式音階，除此之外還有更多不同的調式音階等著被發掘。

DIMINISHED DOUBLE STOP VARIATION

C Diminished Double Stop 3rd

C Diminished Double Stop 5th

C Diminished Triad 1 – 3 – 7

C Diminished Triad 1 – 5 – 7

4 個 Diminished Scale 不同種類的 Chords Sequence，雖然牽扯到和聲重組概念，但仍然是值得提及，並且是 Licks Method 的好方法組合，而除了以上的音層排列之外，還有更多有趣的組合和其他調式聲響！

C Altered Diminished

Ex1 Double Stop 3rd

Ex2 Double Stop 4th

Ex3 Double Stop 5th

Ex4 Double Stop 6th

Dorian b5

Ex1 Double Stop 3rd

Ex2 Double Stop 4th

Ex3 Double Stop 5th

Ex4 Double Stop 6th

C Altered bb6 bb7

Ex1 Double Stop 3rd

Ex2 Double Stop 4th

Ex3 Double Stop 5th

Ex4 Double Stop 6th

C# DIM7

On Root

Altered bb6 bb7 Original Lick

V1 Notes & Shape Change

V2 Notes & Shape Change

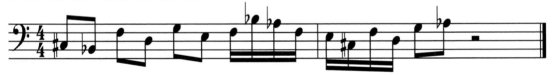

V3 Notes Change

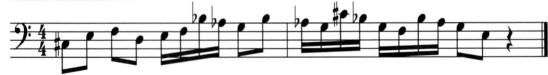

C# DIM7

On Root

Dorian b5 Original Lick

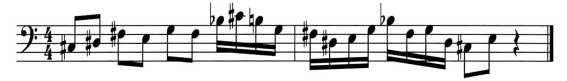

V1 Shape Change

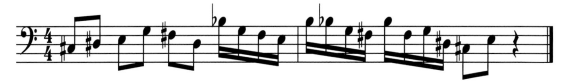

V2 Notes Change

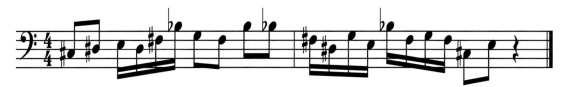

V3 Notes Change

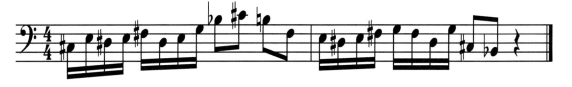

C# DIM7

On Root

Locrian bb7 Original Lick

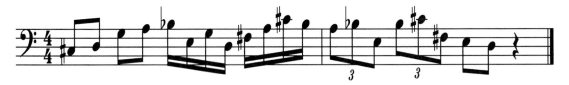

V1 Shape Change

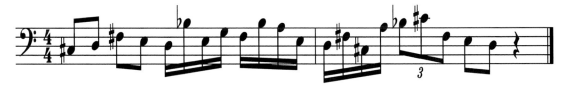

V2 Notes Change

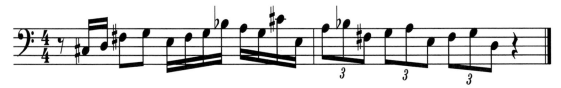

V3 Shape Chang

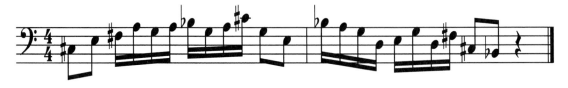

C# DIM7

On Root

Diminished Original Lick

V1 Shape Change

V2 Displacement & Shape Change

V3 Change Notes

C# DIM7

On Root

Locrian#6 Original Lick

V1 Shape Change

V2 Shape Change

V3 Chords Moving

18

MORE CHORDS ONE BAR

在每一小節當中，有時候會遇到較有別於置放一個和弦的複雜組合，在小節裡面增加了許多的 Chords Change，所以快速的分析和弦，找到共同能夠游走在和弦進行的 Scale、Phrasing 相當重要，有別於在同時個別處理每一個小節中的許多和弦，更加富有旋律性，共同性質 Phrasing 的穿越，尤其當情況發生在不屬於單一調性的組合排列和弦。

以 My Ship 第 3 – 4 小節來解說。

Ex1

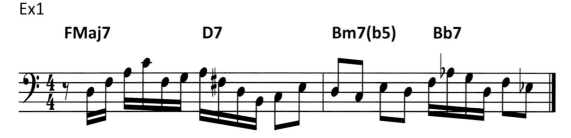

Ex1 運用個別處理方式進行。

Ex2

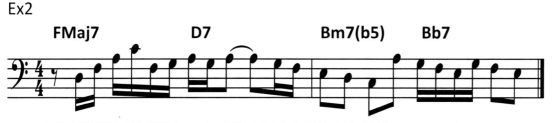

Ex2 運用了相同的調性，在和弦進行中使用共有的 Notes 和 Passing Tone。

由上述例句可見，將 Chords Change 可以個別的單獨處理，快速的分析應變，以及在允許的範圍內，把 Phrasing 平行的整合在相同的調性之下，並且游走在豐富的和聲變化當中，延展旋律性。

此種旋律調性延伸作法，必須要有和弦進行在某些能力和情況之下。

1. 明顯的主幹順階和弦位置。

2. 非調性和弦的判斷代理。

3. 尋找共同的 Scale & Notes 在 Change 當中。

4. 立即分析出沒有共同音或是選擇性少的 Notes In Change。

5. 能夠獨立處理未共同音在 Change 當中的非調性和弦 Phrasing 安排。

以上是 5 個運用在 More Chords One Bar 和弦進行的使用邏輯方式，也必須逐步的強化整塊複雜的非調性分析和 Phrasing 的安排與置放。

19

MY SHIP

My Ship 第 5－6 小節的 Chords Change Soloing

Ex1－1

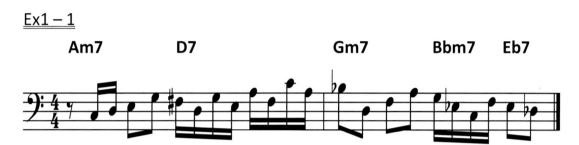

按照每一個和弦個別處理方式。

Ex1－2

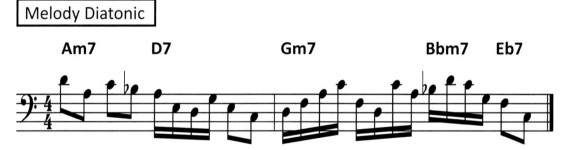

運用 Diatonic 連貫技巧方式處理。

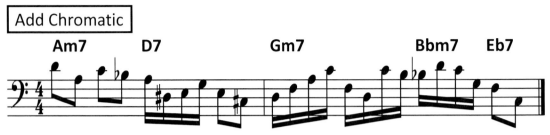

在上個 Lick 當中添加了 Chromatic 技巧。

My Ship 第 7－8 小節 Chords Change Soloing，由於在這兩小節有許多不同的版本，所以在此將第 7 小節的第 2 個 Chord 設 Abm(Maj7)。

Ex2－1

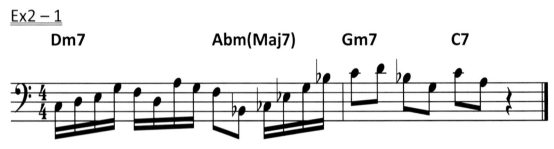

運用個別處理方式進行

Ex2－2

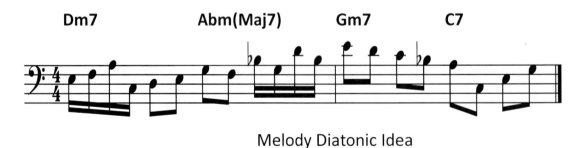

Melody Diatonic Idea

<u>Ex2 – 3</u>

Melody Diatonic

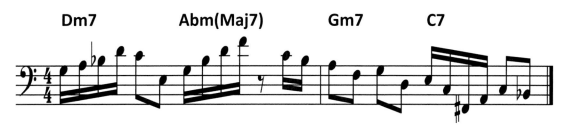

Melody Diatonic Idea，添加了 C7 Chord 使用了 Chromatic Extension F# Note 跳躍回到 Scale Tone A。

My Ship 第 31 – 32 小節 Chords Change Soloing，並且在 FMaj7 和 C7 之間增加了 F#Dim、Gm7。

<u>Ex3 – 1</u>

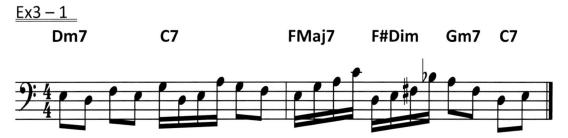

將 Change 明顯的區分連貫，F# Dim 使用 F# Altered Scale。

<u>Ex3 – 2</u>

Melody Diatonic

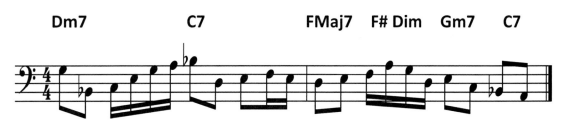

Diatonic Scale，運用共有的 Notes 在 Change 當中。

Ex3 – 3

Melody Chromatic

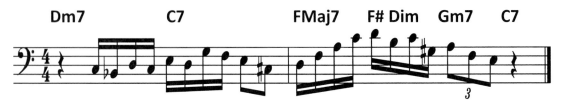

Diatonic Scale 加上 Approach Chromatic Notes 在和弦 Change 當中。

20

JOY SPRING

Joy Spring 第 5－6 小節的進行 Soloing。

Ex1 **Am7** **Ab7** **Gm7** **C7**

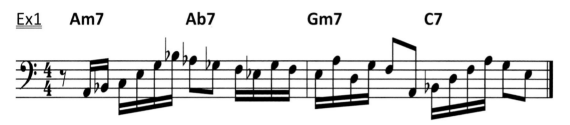

Chord Change 在 Ab7 運用了個別的 Mixolydian。

Ex2

Melody Diatonic

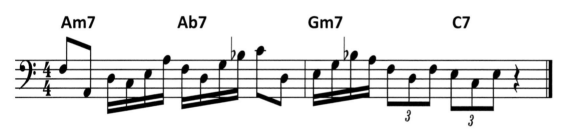

在降二代五的 Ab7 中，借用了 Ab Lydian，並且巧妙的避開 Chord Tone：Ab Eb Gb，在第三拍#4 度 D Note 跳躍往衝突音 G 最後由 Bb 解決。

Ex3

Melody Chromatic

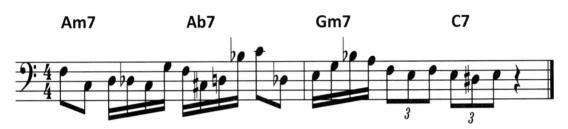

上一個 Lick 之中，增添了許多 Chromatic Notes 連貫。

Joy Spring 第 13 – 14 小節 Change Soloing。

Ex2 – 1

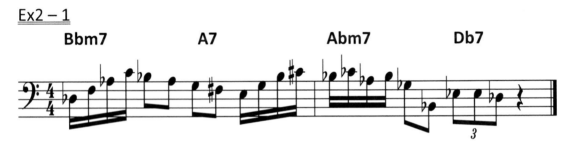

Chord Change 之中，利用 Diatonic Tone Ab 連接 A7 Chord 的 Double Approach & A7(b9)。

Ex2 – 2

Melody Diatonic

A7 和弦中，運用了 Gb Diatonic Scale，第 4 拍 16th 在能容納的範圍下使用著屬於 A7 Chord 的 #4、#5、6、3 度音。

Melody Chromatic

在上個 Lick 增添了 Chromatic Idea。

FOUR NOTES PHRASING

雖然我們主要學習著旋律和 Phrasing 的改造，但是我們仍然會遇上在每個小節當中，出現一個以上的和弦轉換、不規則的位置上突然換 Chord，甚至是在和弦上突然的變化成代理和弦結合在一起，而有的時候卻又在這麼快速的情況之下，要立即將這樣的和弦進行中彈奏出樂句，所以 Four Motes Phrasing 練習和呈現是非常重要的。

在原來的旋律上搭配著變化性高的和弦，進行旋律改造和 Four Notes Phrasing 呈現，而後者相對來說以和弦、調式為主，不太需要時常考慮到單一調性的保持，所以當我們開始這樣練習，之後的呈現再處理快速、不規則、多和弦的和弦進行之中，是非常有效率又方便的。

因此便利於我們快速的在瞬間 Change，我們使用 Four Notes Phrasing 在其中做變化。

看似不起眼的 Four Note Phrasing，但其實非常足夠也多變的隨時 Change 到下個和弦裡，做出立即的和弦描繪或是旋律轉換，將原本攏長的一兩小節變成切短 Phrasing 思維，卻又在應用時展現出高速的 Powerful。
除了將它運用在變遷快速的和弦 Change 之中，我們還能夠將它使用在一般和弦進行並不是轉換特別快，以及 One Chord Jam 當中，編排著非常多的 Four Notes Phrasing Ideas。

而 Four Notes Phrasing 主要分成三組模式的型態，原先是利於應用 Bebop 的快速轉換而被創造，所以我們在組織時必須以聽見和弦的 Change 為主，而其次是在樂句的變化上來下功夫，在此歸納出三 大類型：

1. On Chord Shape
2. On Line Shape
3. On Chromatic Add

Four On Six，21－24 小節中連貫卻又不是固定的 4 度圈移動 II－V，移動速度相當的快，而又掌握了旋律和弦的關係。

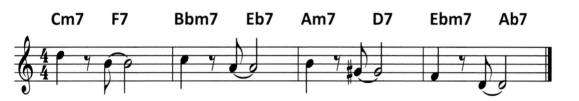

Minor Chord 的 9 度和 Dominant Chord 的#11 度，在和弦的呈現上可以看成 II－V 運用，而在旋律和弦的暗示解析能夠看待為每一組 Melodic Minor 的 II－IV，Melodic Minor & Lydian b7 調式，亦可穿插著使用排列。

ON CHORD SHAPE

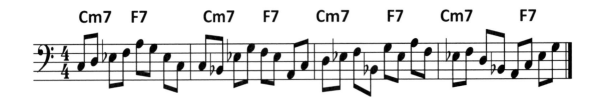

On Chord Shape 是一種描繪和弦的反射快速手法，無論是如何的編排，必須都要能夠將連貫的和弦給脈絡結合，以 Cm7 F7 One Bar 為例，因為 II – V 是所屬同一調性，所以很自然地就能夠線性脈絡上，此手法參雜一點的 Scale Tone，也能夠將此手法結合其他的方式，而在不規則和代理和弦也慣用及熟練，像是 Ex1: Cm7 Db，Ex2: Cm7 Gb7，Ex3: Cm7 Eb7。

而我們必須將小節數中的和弦拆開來，個別的 Four Notes Phrasing Group，才能夠清楚而掌握！

Cm7

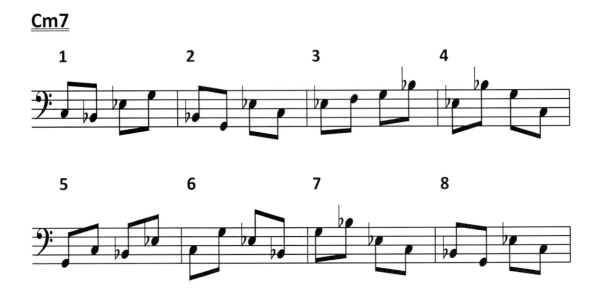

F7

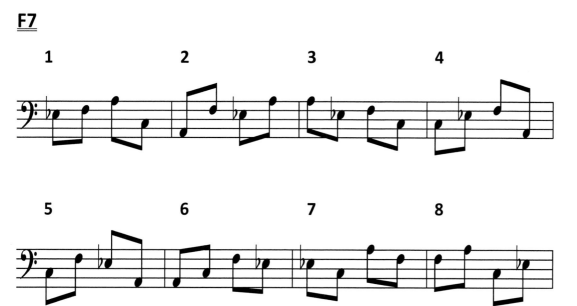

將一小節裡的和弦個別的獨立化，再重新組織，又創造了許多不同的選擇，將它們排列再一起，光是一種 On Chord Shape 的使用技巧，就包含了很多的變化，所以我們需要逐步地增加我們的排列字庫。

ON LINE SHAPE

在和弦的進行中，以 Four Notes Phrasing 的線條方式來穿越這快速的結構，達到流暢的處理。而雖然線條型態，但仍然蘊藏著非常多的排列組合、方向性。

Bbm7

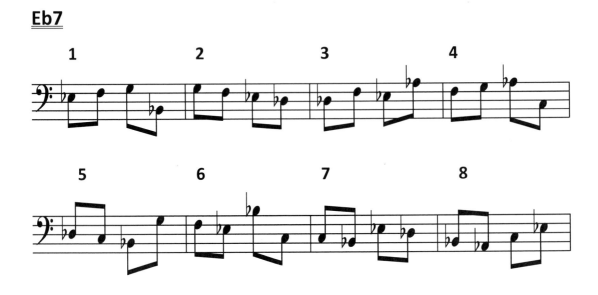

Eb7

Four On Six 22 小節的 Bbm7、Eb7，將原來的 Phrasing 設計成 Four Notes Phrasing，明顯的增添了多元的選擇，讓聽覺更有趣，也能個別拆開組合不同手法。

24

ON CHROMATIC ADD

在快速的和弦進行之下，運用著 Four Notes Phrasing 的觀念，將原本的 Line 添加 Chromatic 裝飾音，以及混淆的半音連續和不同的半音組合，容納在和弦中，讓聲音聽起來更加的緊張、有趣。

Am7

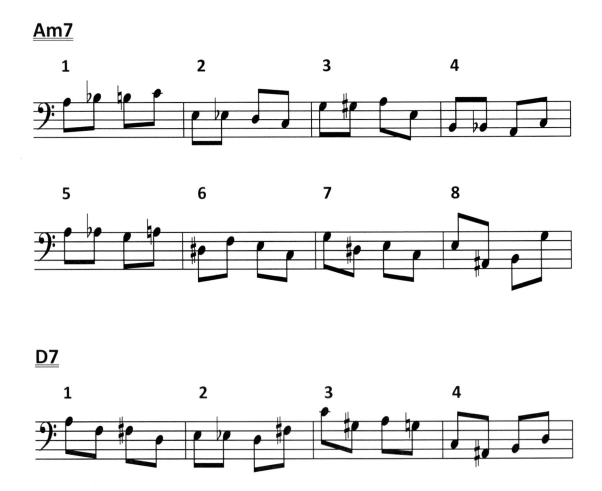

D7

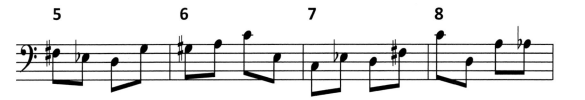

Four On Six 之中的 23 小節 Am7、D7，將 Line 設計為許多 Four Notes Phrasing，第三種類型的 Chromatic Add，提供了許多的 Shape 練習直到流暢而瞬間轉換，On Chromatic Add Phrasing 需要花費適應的時間較長。

25

COMBINE

當我們已經個別的熟悉了三種類型的 Four Notes Phrasing，必須將它們在和弦進行中瞬間組合 On Chord Shape、On Line Shape、On Chromatic Shape，將前面三個主題來做個別 8 個不同的手法連結，變得更加趣味性。

Four On Six Melody

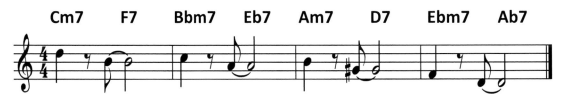

重原來的旋律更換，並且填充 On Chord Shape、On Line Shape、On Chromatic Add 的個別 8 個使用手法 Four Notes Phrasing。

<u>V1</u>

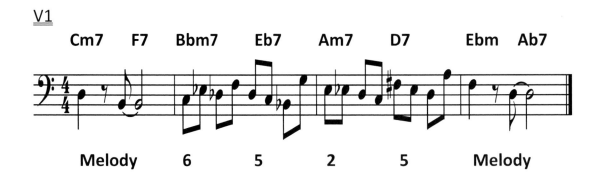

V2

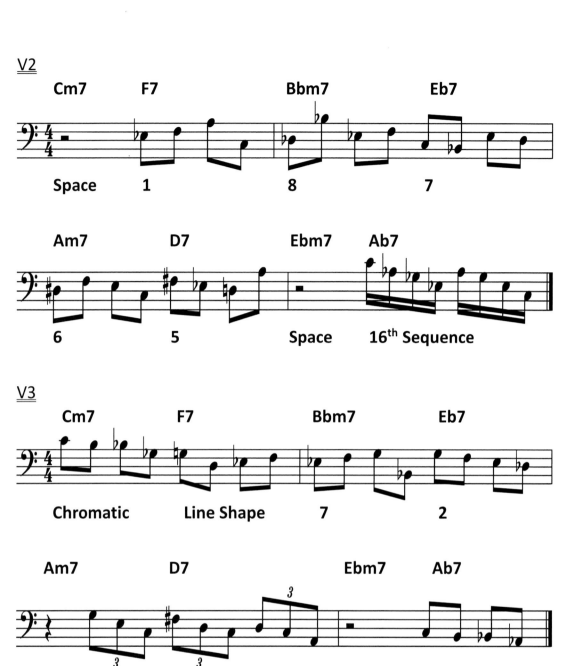

V3

RHYTHM & CHANGE PHRASING

一般在和弦進行下演奏旋律，或是 Licks 通常在需要重複段落的彈奏，並且旋律相同，其實會造成某些單調呆版的情況，以致於音樂性減低，除非更換了旋律或是樂句，但在無更換卻又想增強 Motive 聲響的情況之下，我們必須將其做些微量的特殊調整，讓樂句再造而活躍。

而節奏 Idea 和音符長短的表情就派上用場，扭轉增強下一個相同段落的豐富感。

Ex1 Original Change

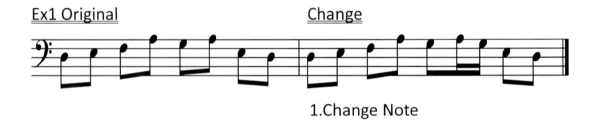

1.Change Note

Ex2 Original Change

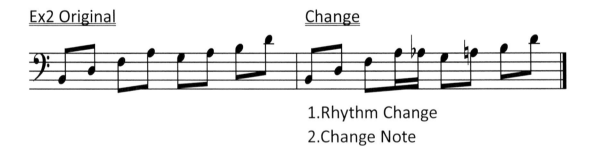

1.Rhythm Change
2.Change Note

Ex3 Original Change

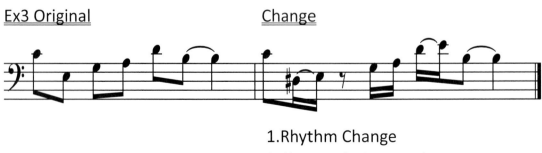

1.Rhythm Change
2.Chromatic Approach
3.Add Note

Ex4 Original Change

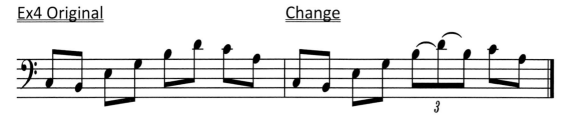

1.Turn Over The Phrase

Ex5 Original Change

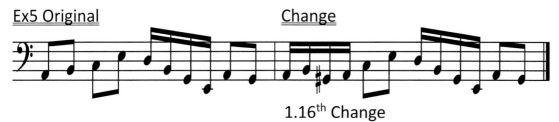

1.16th Change
2.Turn Chromatic Approach

Ex6 Original Change

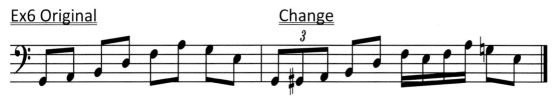

1.Chromatic Approach
2.16th Revolve

Ex7 Original

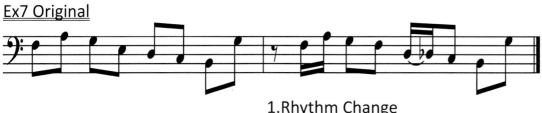

1.Rhythm Change
2.Note Add
3.Chromatic Approach

Ex8 Original Change

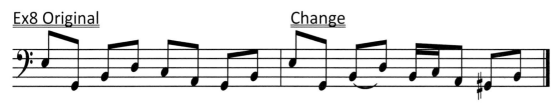

1.Hammer Note
2.Add Note
3.Chromatic Approach

Ex9 Original Change

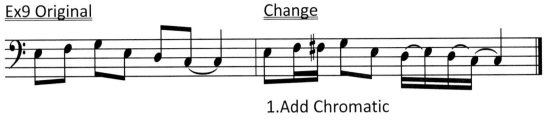

1.Add Chromatic
2.Winding

Ex10 Original Change

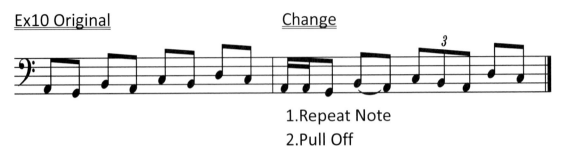

1.Repeat Note
2.Pull Off
3.Change Rhythm

Ex11 Original Change

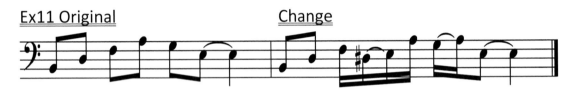

1.Chromatic Winding
2.Add Hammer

Ex12 Original Change

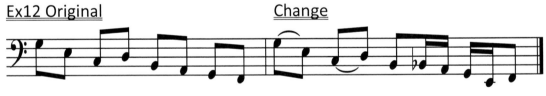

1.Pull Off Hammer
2.Chromatic Approach
3.Winding

Ex13 Original Change

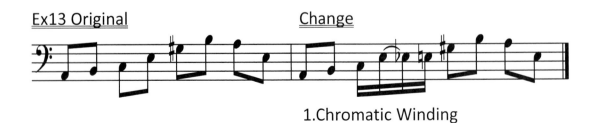

1.Chromatic Winding

Ex14 Original Change

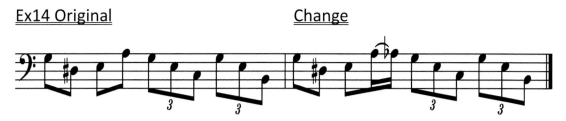

1.Add Chromatic Pull Off

Ex15 Original Change

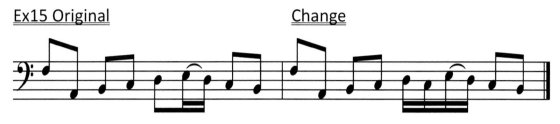

1.Add 16th Note

Ex16 Original Change

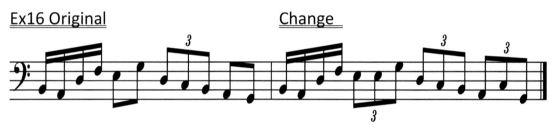

1.Repeat Note
2.Change Rhythm

Ex17 Original Change

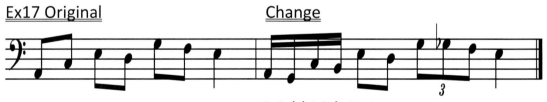

1.Add 16th Note
2.Chromatic Approach

Postscript

經過了這一系列的學習後，是否察覺對於旋律線調處理又更加敏銳些。在這段學習過程中，我希望讓所有的 Bass 演奏愛好著能夠達到關注 Melody、Motive、Licks，以至於像一般的旋律樂器一樣能夠感受到聲響起伏，並且改造它，在不破壞整個 Motive 的框架之下，有別於再演奏其他的 Melody & Licks。

而出現在相同和弦進行的演奏，雖然彈出同樣架構的 Phrase，但卻賦予了曲子在後段旋律的魅力，以及 Licks 保留著 Motive，但又豐富的裝飾修改，產生了戲劇性的變化，這是我想要在這本書裡傳達給各位同好的一門 Technique。

現在的音樂當中，也有些曲子接受了多樣化的 Bass Melody，但我們仍然需要保持著探索的精神，去研究和彈奏旋律，了解更多的 Harmonic 暗示、Phrasing 的表達傳遞，甚至引響到了在彈奏 Melody & Licks 的 Fingering Shift、表情元素、Phrasing 在安排上的考量，才能讓整個畫面更加的附有巧思和新意。

在此書將每一個單元清楚的理解並且內在化，而在其他的部分也必須分析許多曲子的 Melody 以及彈奏的細膩度，這樣在演奏上的視野更加寬廣，更能夠掌握所有的動態和表達。

時常有時候會覺得，想要練好即興、Licks 之前，先學會彈 Melody，畢竟在一個既定方向先學好順暢的表達和語氣也是非常重要的一環，所以也建議能夠在練習此書之餘，去學習音樂上的其他聲部 Melody，像是 Guitar、Keyboard、Saxphone，並且觀察樂句的情緒手法裝飾、輕重音、長短音、任何的技巧，加以琢磨專研，因爲這將會使你添加更多重組樂句的想法，可以讓你的詞句擁有選擇性，固定的和弦進行將使用同樣的樂句產生不一樣的情緒起伏，更別說是增加獨

奏的畫面了。

加上有的時候在音樂當中的留白部分，各種樂器所穿插的短樂句，也能夠清楚的知道短旋律樂句的作用性，而有趣的是在相同的音樂旋律，每個樂手所表達的聽覺都不一樣，獨自的裝飾呈現，值得收藏。

永遠保持著彈性，學習樂句的語氣，並且在後期能夠流暢的運用出而加以改造，才是最終目的，希望能夠藉由此增加了一門技術，提供給進階上的樂手們更多想法，愉快的演奏。

國家圖書館出版品預行編目資料

蘇庭毅 Bass Phrasing Method Improvisation Book
／蘇庭毅著. －初版.－臺中市：白象文化，2019.06
　　面；　公分.
　ISBN 978-986-358-830-6（第 3 冊；平裝）

1. 撥絃樂器 2. 演奏

916.6904　　　　　　　　　　　108006652

貝斯即興演奏系列（03）

蘇庭毅Bass Phrasing Method Improvisation Book 3

作　　者　蘇庭毅
校　　對　蘇庭毅
專案主編　林孟侃
出版編印　吳適意、林榮威、林孟侃、陳逸儒、黃麗穎
設計創意　張禮南、何佳誼
經銷推廣　李莉吟、莊博亞、劉育姍、李如玉
經紀企劃　張輝潭、洪怡欣、徐錦淳、黃姿虹
營運管理　林金郎、曾千熏
發 行 人　張輝潭
出版發行　白象文化事業有限公司
　　　　　412台中市大里區科技路1號8樓之2（台中軟體園區）
　　　　　出版專線：（04）2496-5995　　傳真：（04）2496-9901
　　　　　401台中市東區和平街228巷44號（經銷部）
　　　　　購書專線：（04）2220-8589　　傳真：（04）2220-8505
印　　刷　普羅文化股份有限公司
初版一刷　2019 年 6 月
定　　價　760 元